中国历代绘画图典

兰　花

郭泰　张斌　编

长江出版传媒　湖北美术出版社

目 录

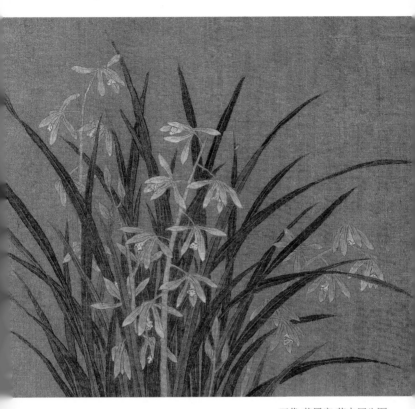

五代 黄居寀 花卉写生图

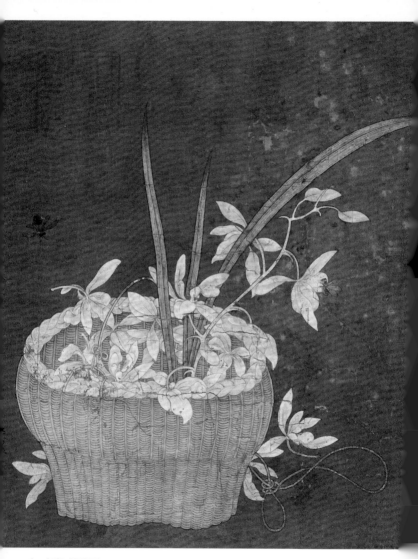

宋 李嵩 篮花图

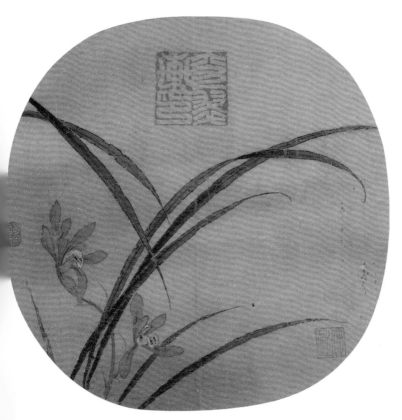

宋 佚名 秋兰绽蕊图

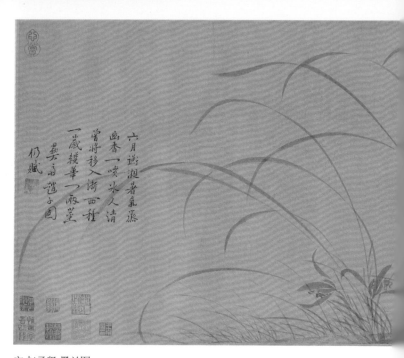

六月游湘暑氣蒸
幽香一喷头人清
尝将移入诸西程
一嵗幾華一雨莖
吴帝道子囬
仍斌

宋 赵孟坚 墨兰图

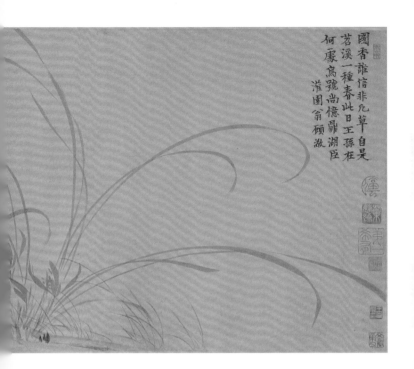

國香誰信非凡草　自是
茗溪一種春此日王孫在
何慮高蹤尚憶鼎湖臣
灌園翁顧澐

5

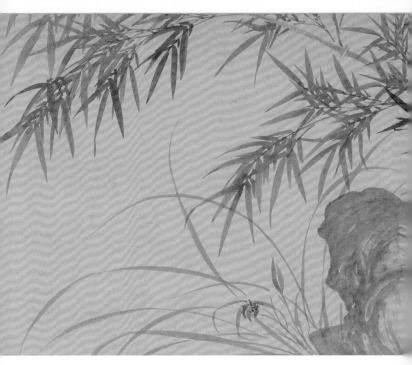

元 李衎 四清图

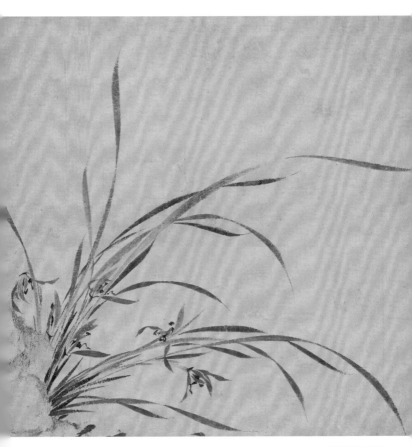

元 雪窗 兰图

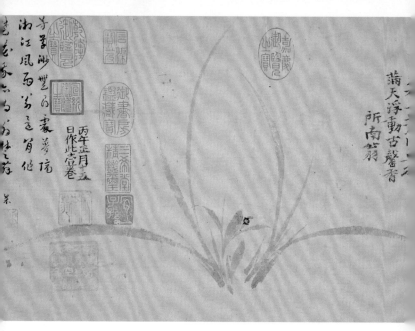

元 郑思肖 墨兰图

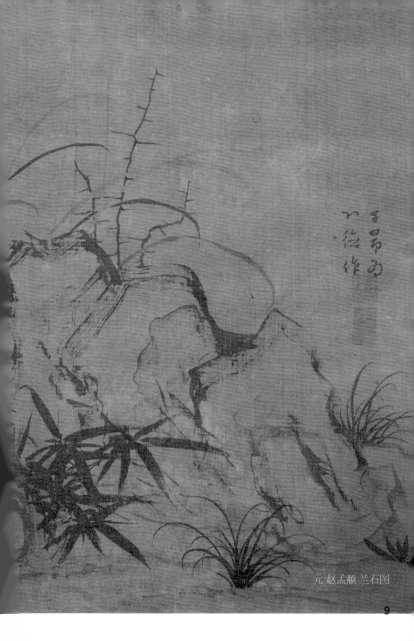

元 赵孟頫 兰石图

9

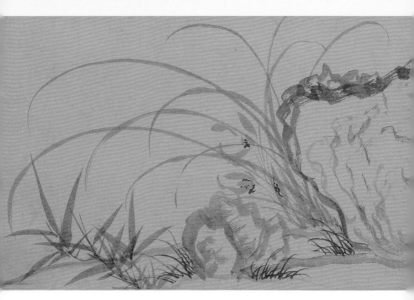

元 赵孟頫 兰花竹石图

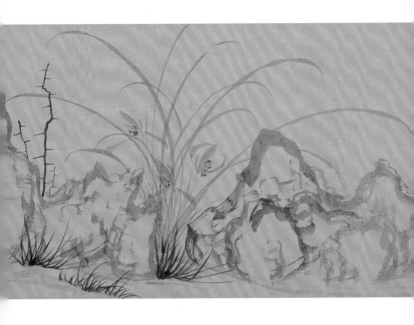

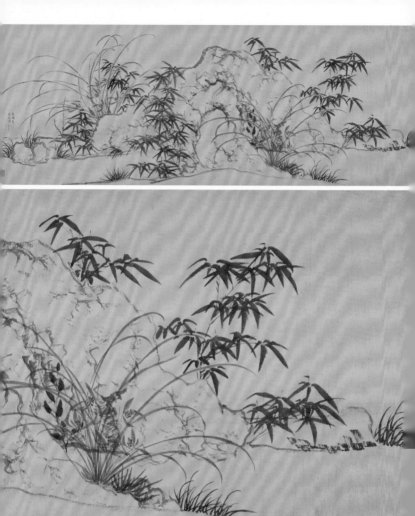

元 赵孟頫 竹石幽兰图

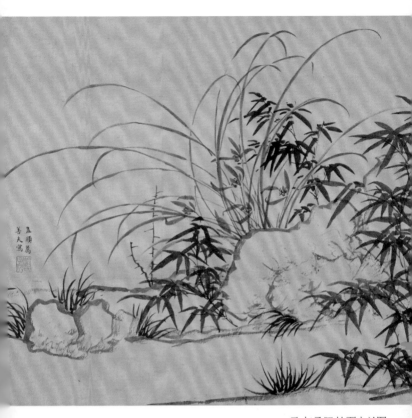

元 赵孟頫 竹石幽兰图

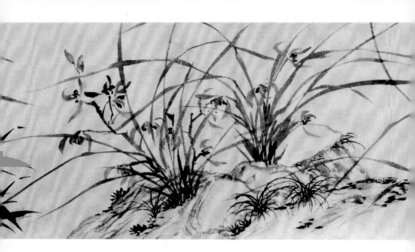

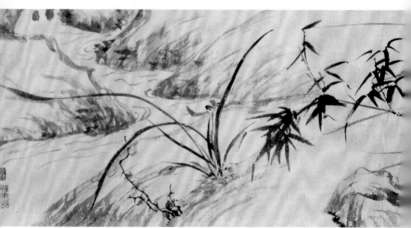

元 赵雍 青影红心图

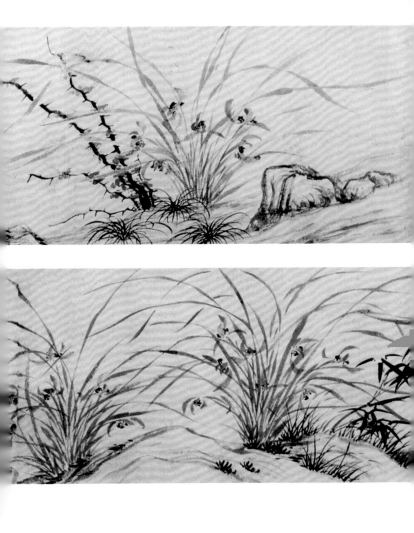

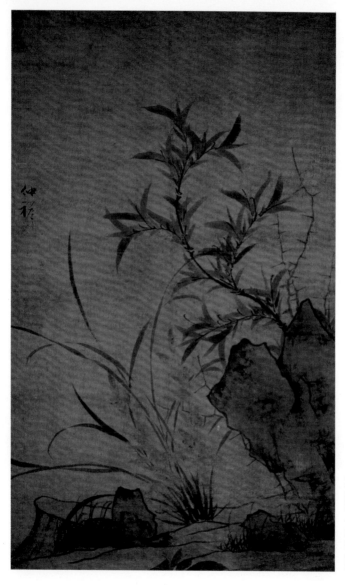

元 赵雍 青影红心图

16

轻风一过枝～舞墨雨新和柔～香不是画兰～在画
湘江曾新光入鼻

俞琰绘

万历壬子五月九日戏舞之丹阳
湘如听挑怨演卅

陈元素

明 陈元素 兰图

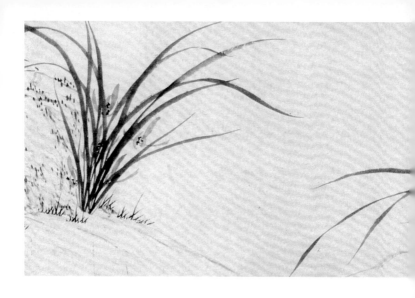

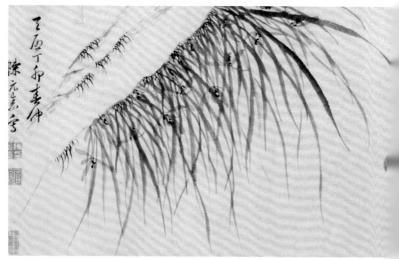

明 陈元素 幽兰赋图

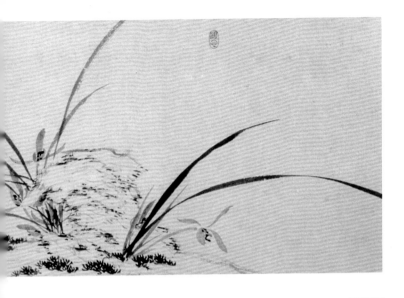

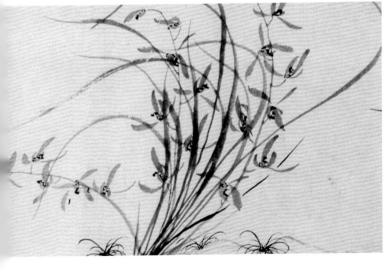

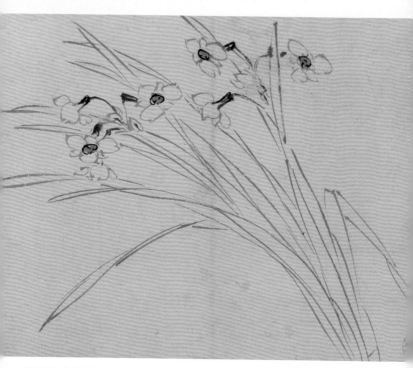

明 陈淳 花卉图册

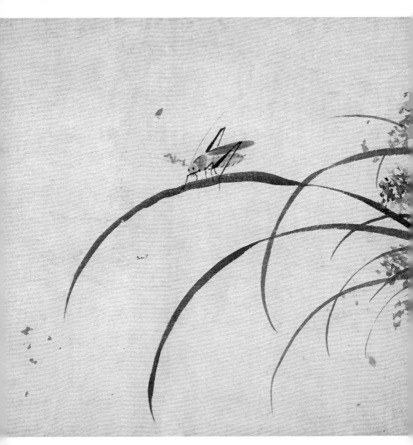

明 杜大成 花蝶草虫十开图

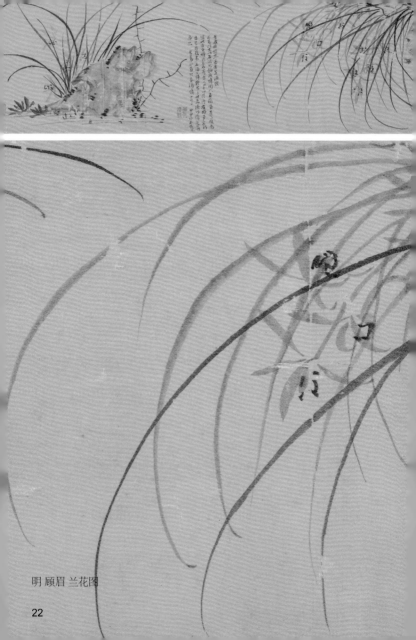

明 顾眉 兰花图

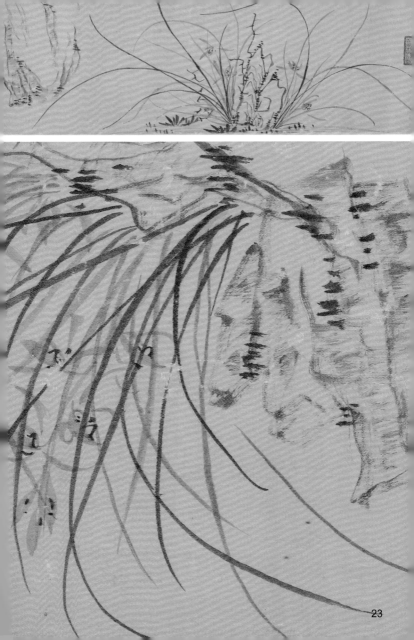

23

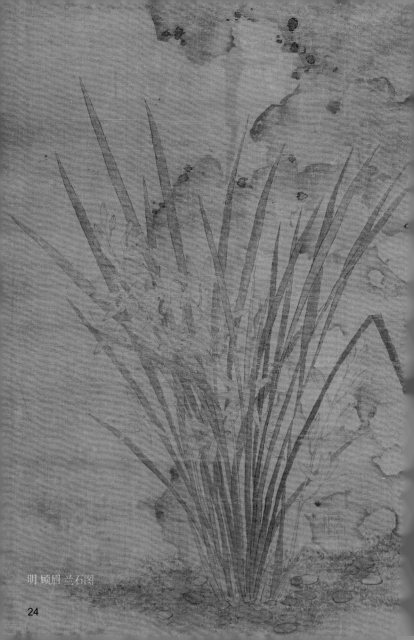

明 顾眉 兰石图

明 文俶 花卉图

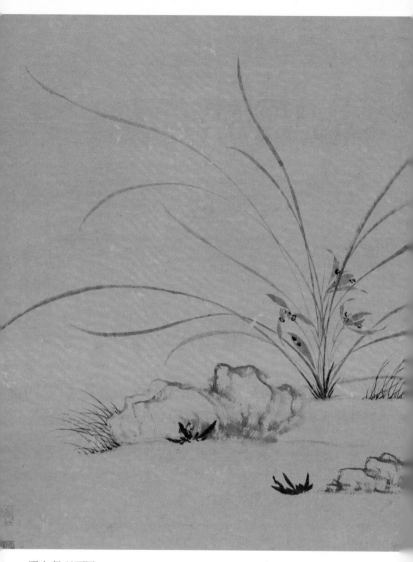

明 叔伊 兰石图

明 钱榖 梅花水仙图

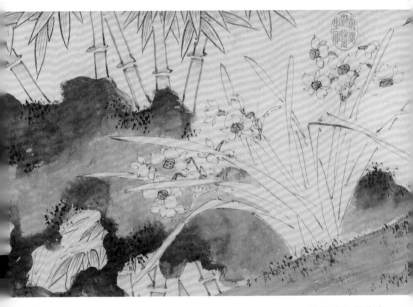

明 孙克弘 花卉卷

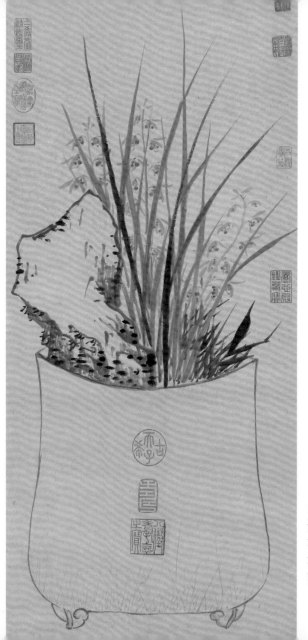

明 孙克弘 盆兰图

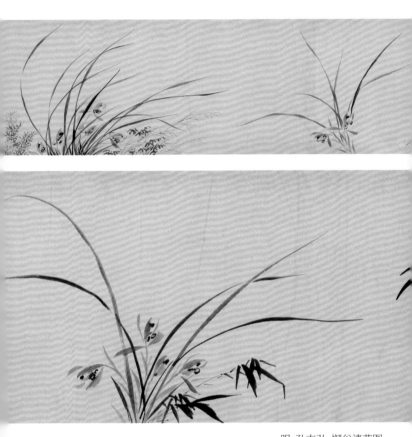

明 孙克弘 懈谷清芬图

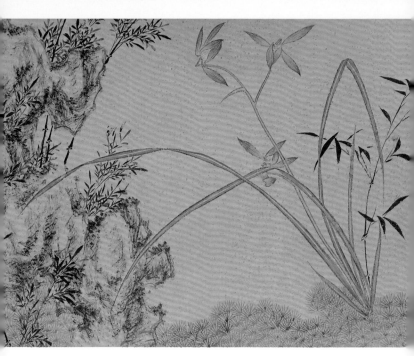

明 马守贞 芝兰图

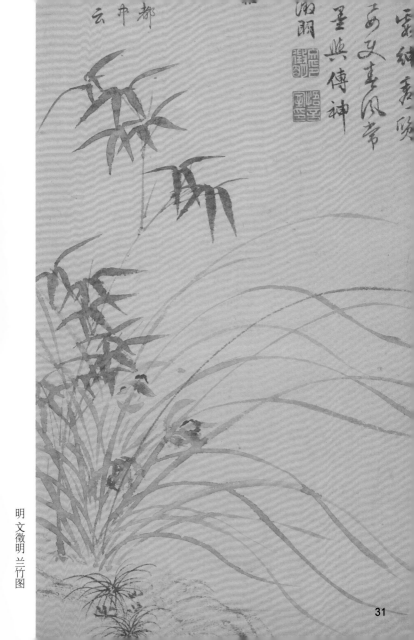

云开都

明 文徵明 兰竹图

31

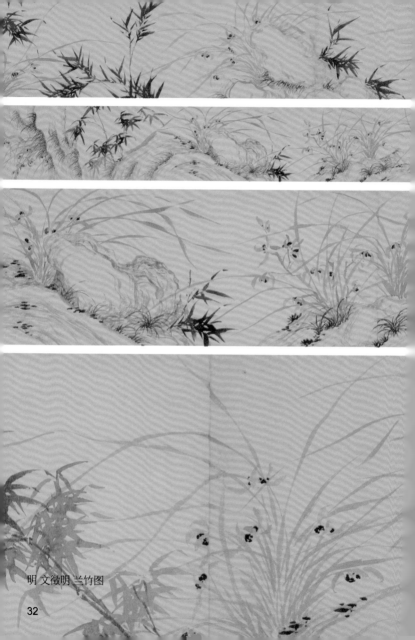

明 文徵明 兰竹图

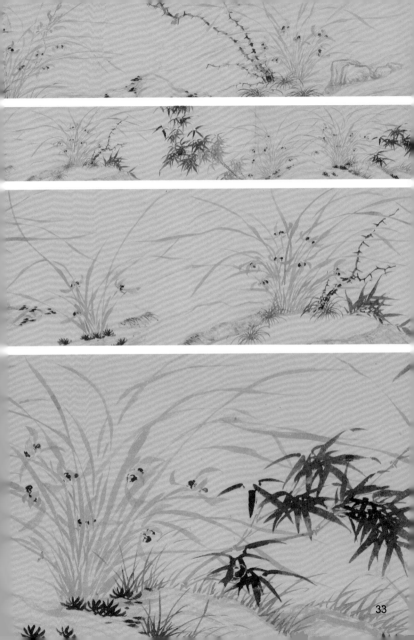

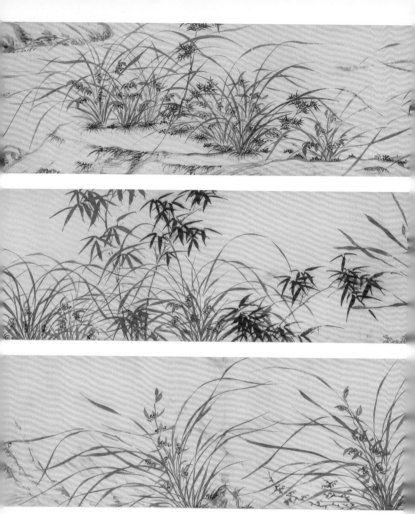

明 文徵明 漪兰竹石图

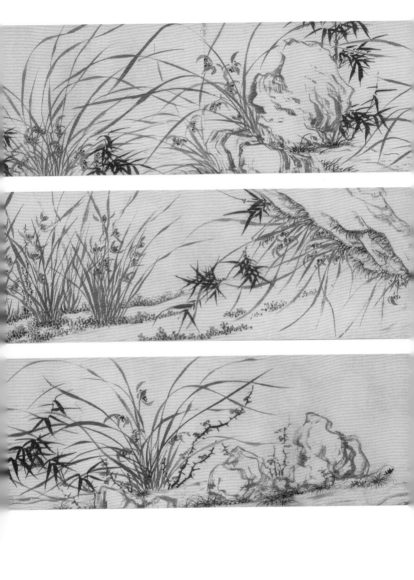

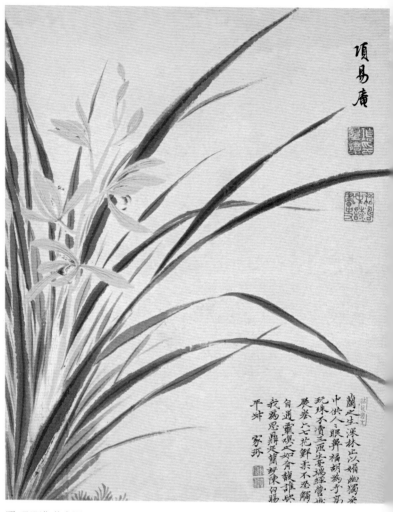

明 项圣谟 花卉图

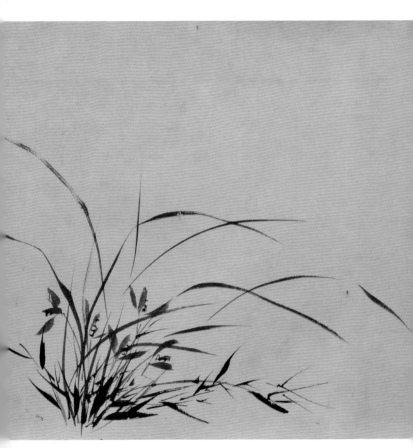

明 徐渭 墨兰图

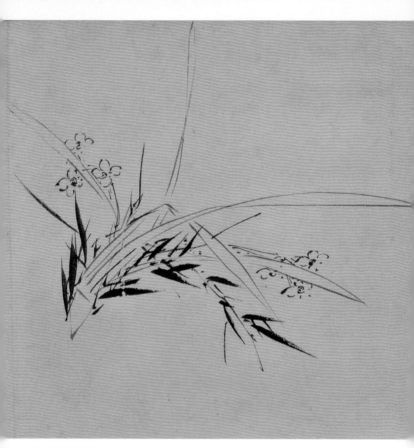

明 徐渭 墨花图

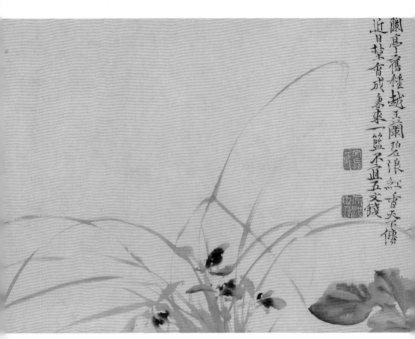

明 徐渭 墨花图

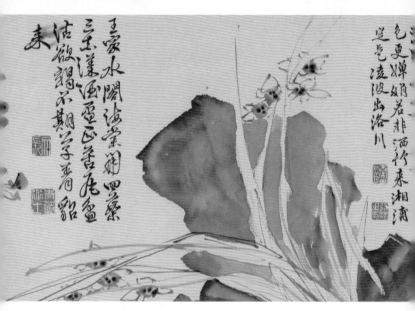

明 徐渭 墨花图

明
周
天
球
兰
花
图

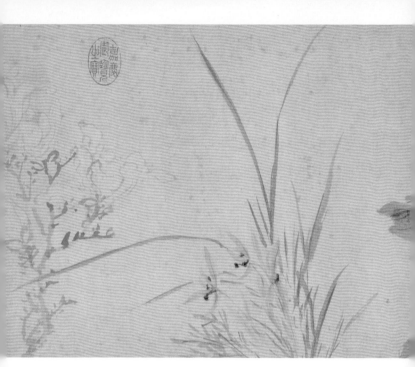

明 陈栝 写生游戏图

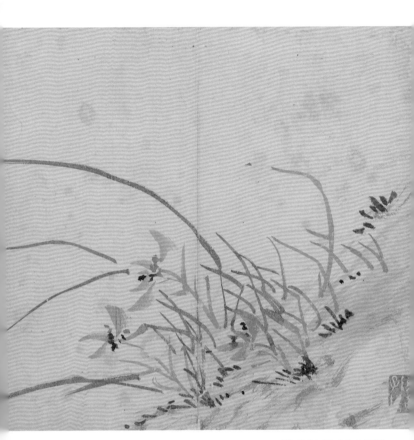

明 陈栝 四时花卉图册

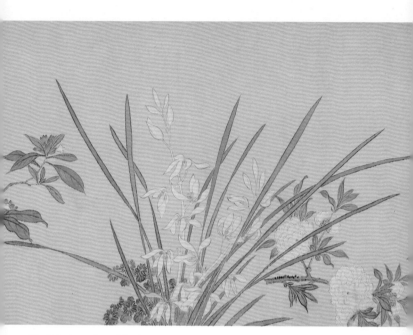

明 魏之克 二十四番花图

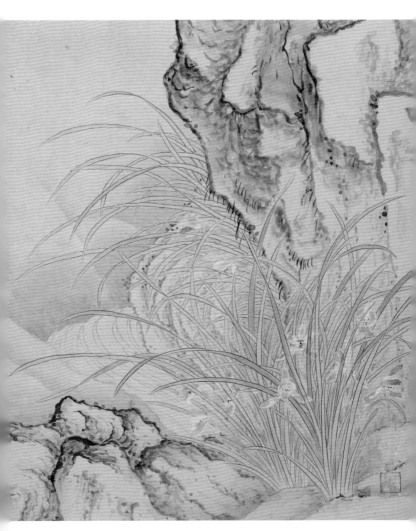

明 张鸿 仿赵昌花鸟图

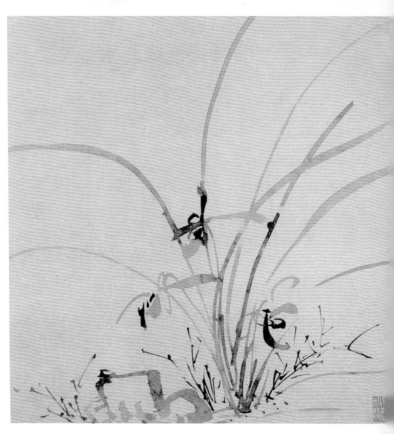

明 李流芳 山水花卉图

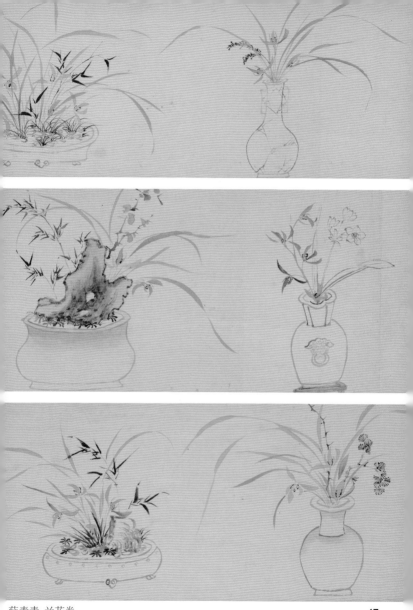

薛素素 兰花卷

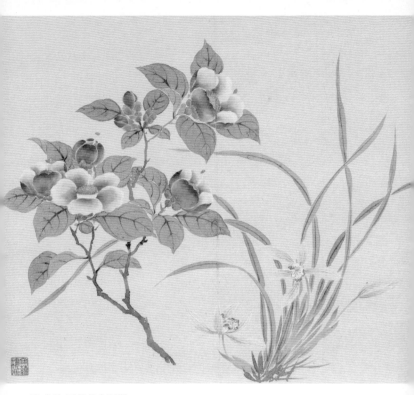

清 董诰 四景花卉图册

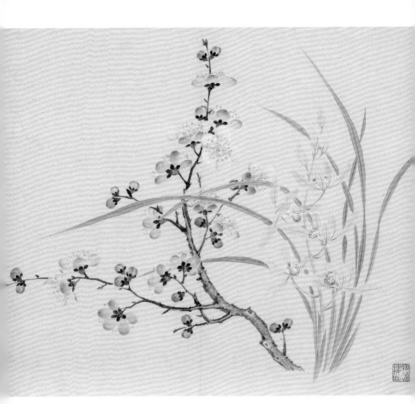

清 董诰 四景花卉图册

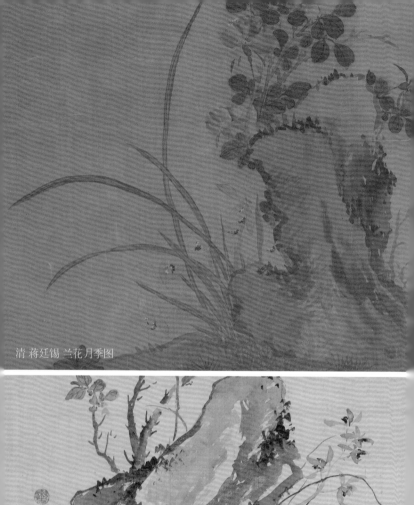

清 蒋廷锡 兰花月季图

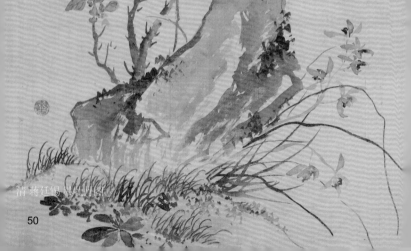

清 蒋廷锡 墨竹丹图

50

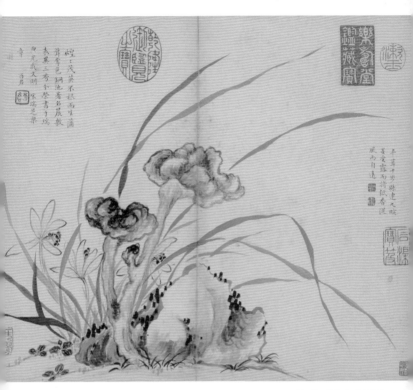

清 蒋廷锡 花卉图册

51

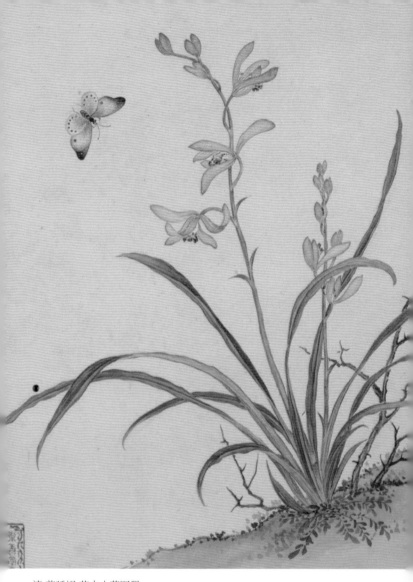

清 蒋廷锡 花卉虫草图册

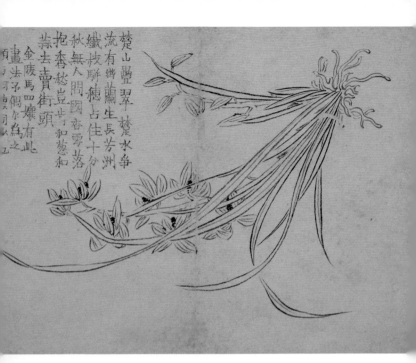

楚山豔豔翠　楚水爭
流有婀蘭生長芳洲
纖枝聯穗古佳十分
秋無人間國香零落
抱香愁豈此和葱和
蒜去賣街頭
金陵馬四孃有此
畫法子偶尔為之
頭丁可具同此工

清 金农 花卉图册

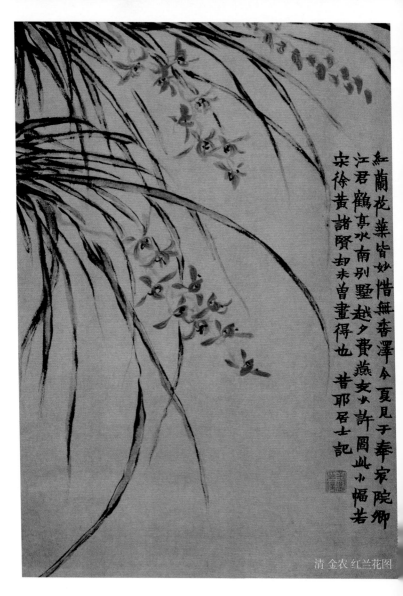

红兰花药皆妙惜无香泽今夏见于奉宸院卿
江君鹤真水南别墅越夕费燕支小许图此小幅若
宋徐黄诸贤却未曾画得也昔耶居士记

清 金农 红兰花图

54

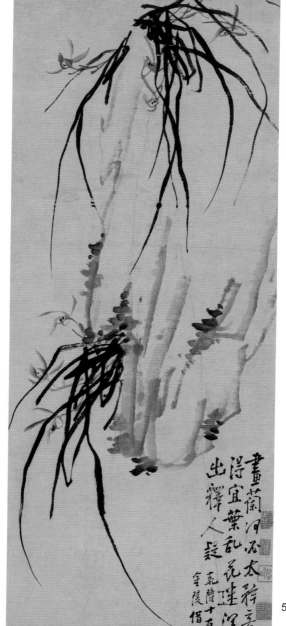

画兰何必太矜奇
浮宜叶乱花迷浑
出瀼人疑

乾隆十有
金陵偶因

清 李方膺 兰图

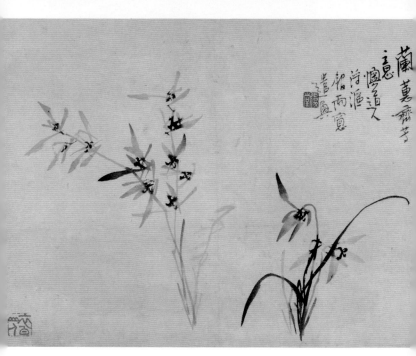

清 李鱓 兰竹图册

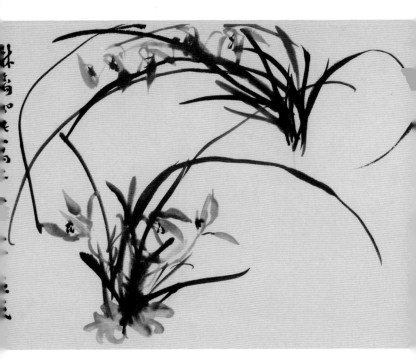

清 李鱓 兰竹图册

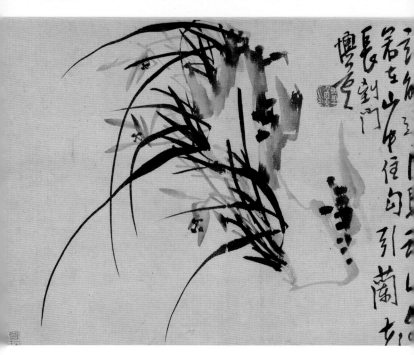

清 李鱓 兰竹图册

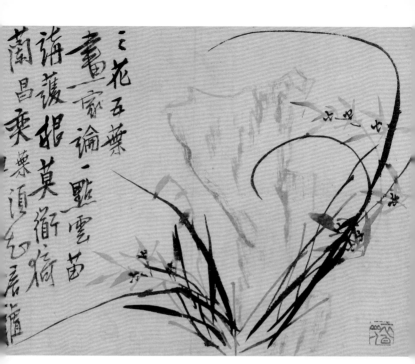

兰花五叶画家论一点云苗

诗护根莫衔楮

兰昌栗叶须

清 李鱓 兰竹图册

59

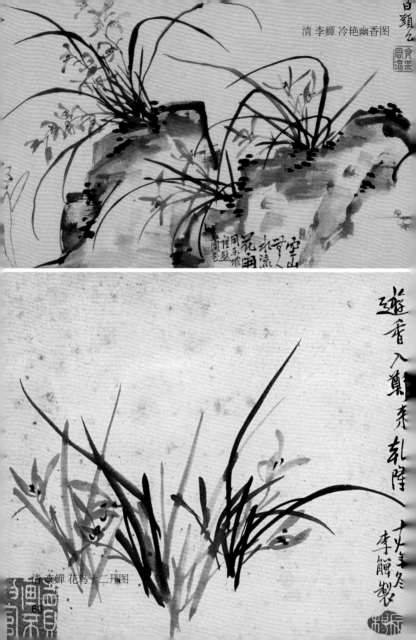

清 李鱓 冷艳幽香图

清 李鱓 花鸟十二开图

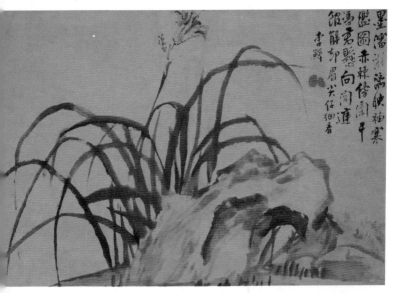

清 李鱓 萱石图

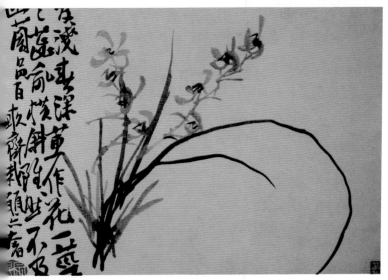

李鱓 花卉图

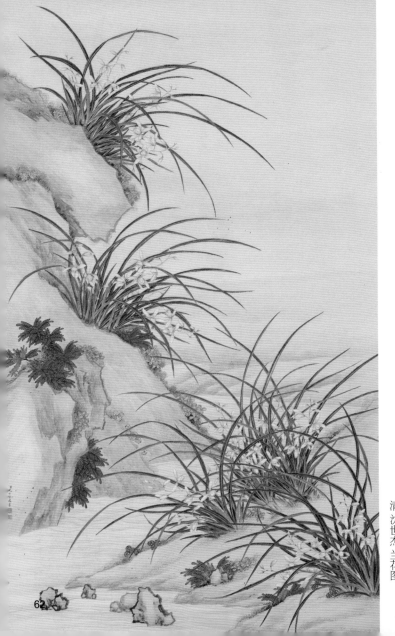

清沈世杰兰花图

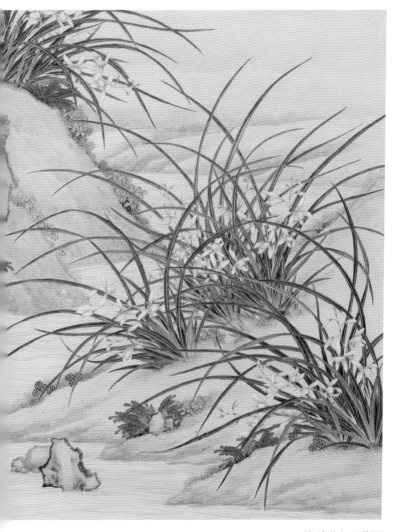

清 沈世杰 兰花图

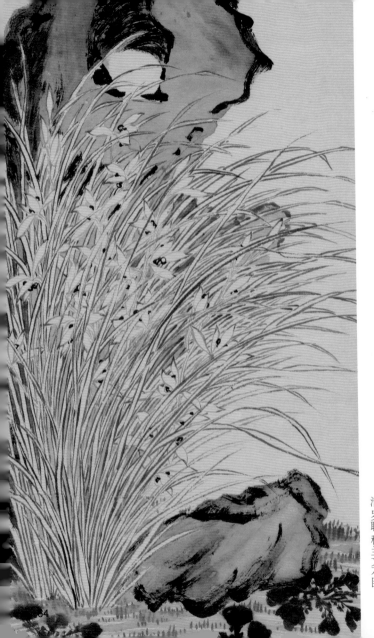

清 罗聘 秋兰文石图

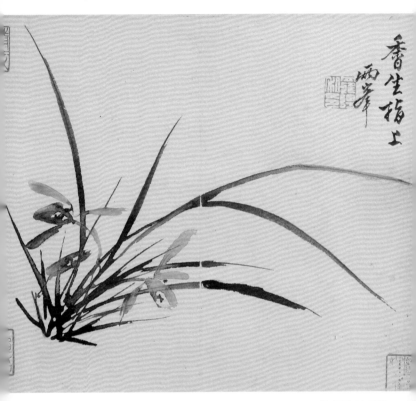

香生指上 雨峯

清 罗聘 诗画册

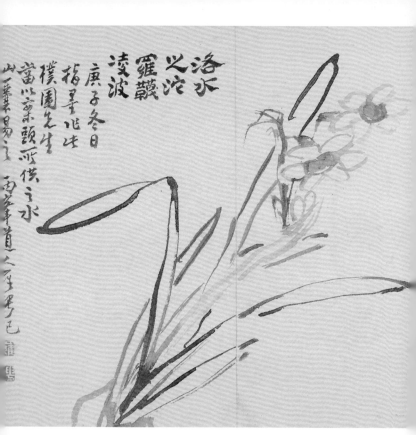

清 罗聘 诗画册

66

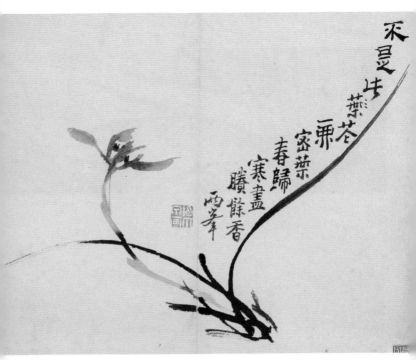

清 罗聘 诗画册

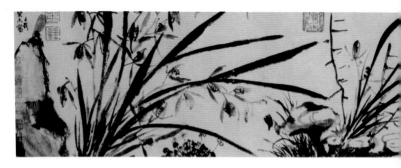

清 王铎 兰竹菊图

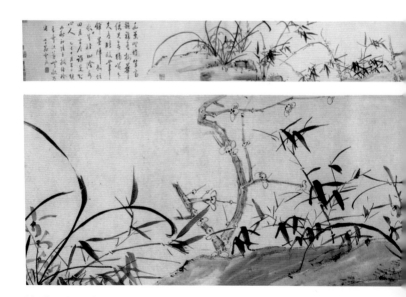

清 萧云从 三清图

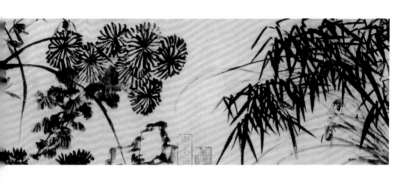

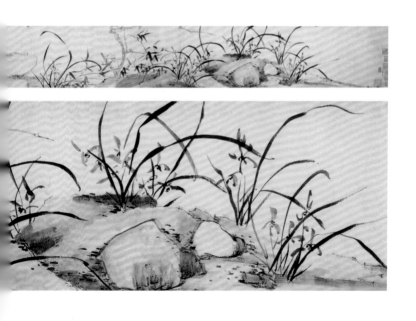

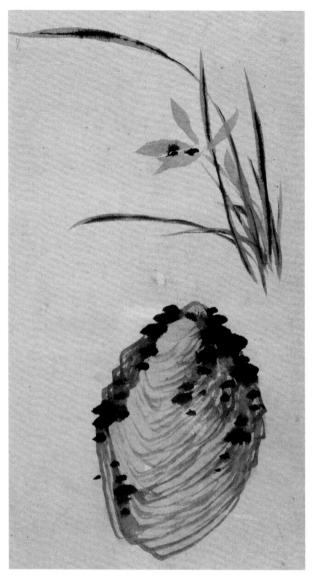

清　石涛　郊野墨色图

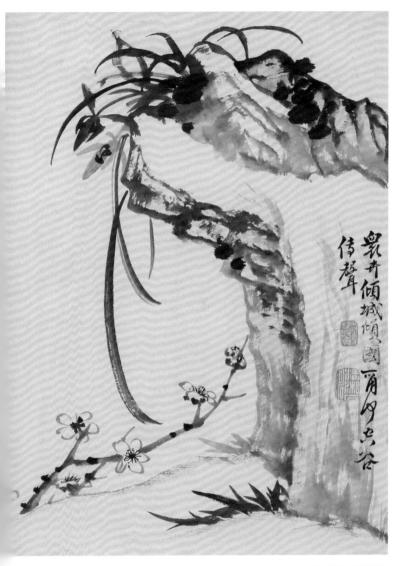

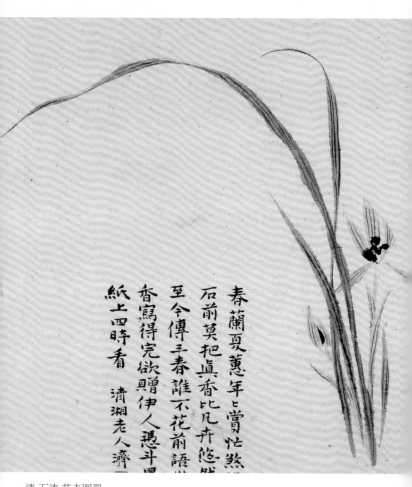

春蘭夏蕙年と賞忙然
石前莫把眞香比凡卉悠然
至今傳三春誰不花前語州
香寫得完欲贈伊人憑斗四
紙上四時看　清湘老人濟

清 石涛 花卉图册

72

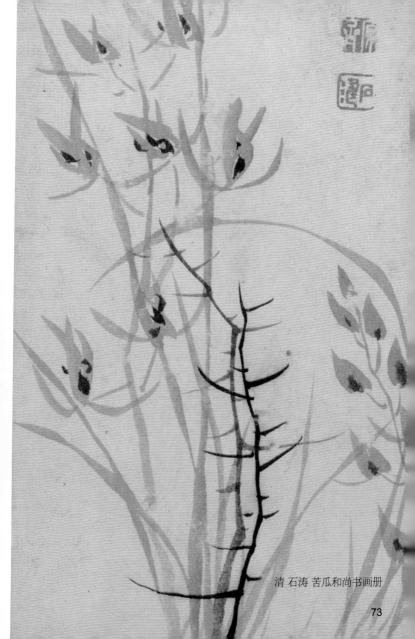

清 石涛 苦瓜和尚书画册

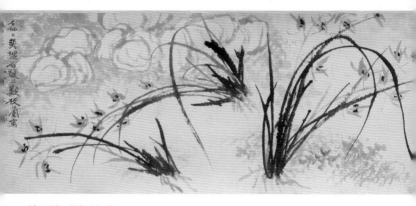

清 石涛 醴浦遗佩卷

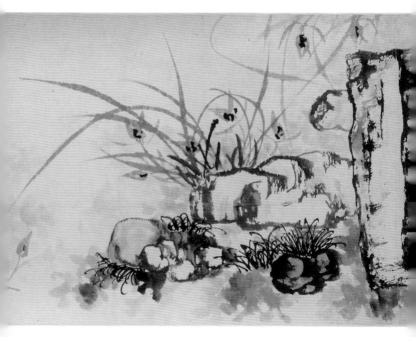

清 石涛 醴浦遗佩卷

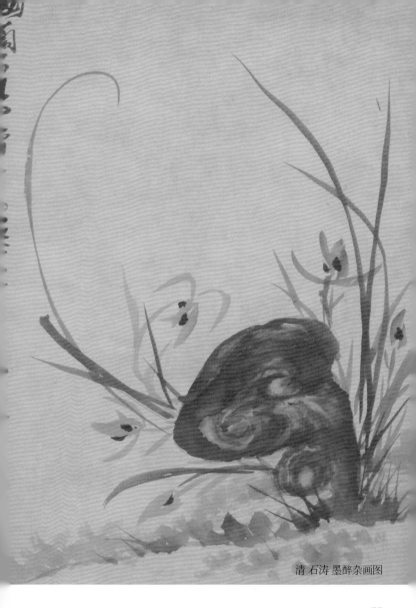

清 石涛 墨醉杂画图

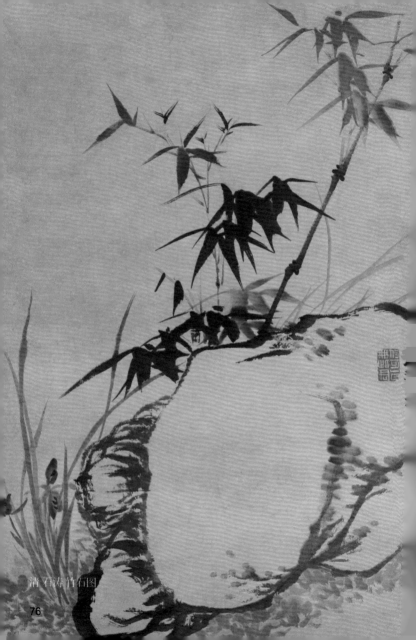

清石涛竹石图

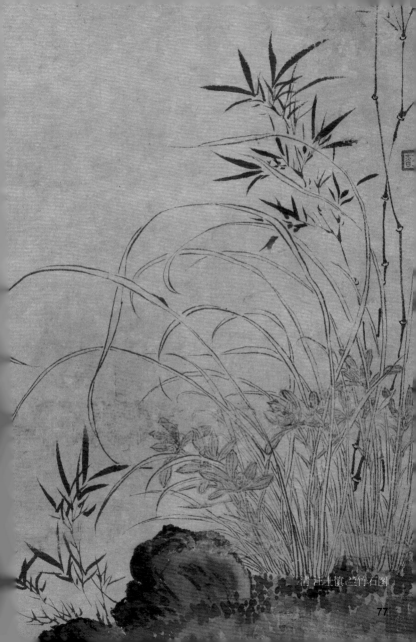

清 汪士慎 兰竹石图

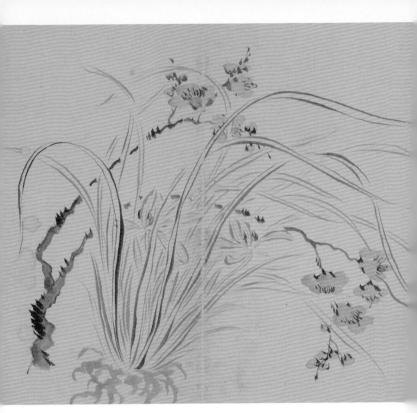

清 汪士慎 花卉山水图册

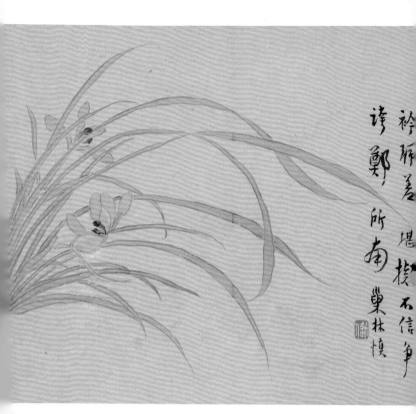

衿佩著堪撚不信爭誇鄭所南 巢林慎

清 汪士慎 花卉图册

79

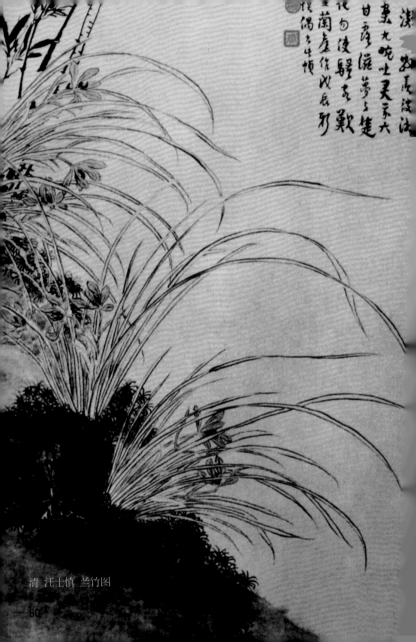

清 汪士慎 兰竹图

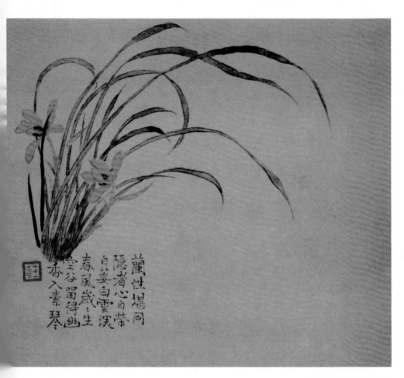

兰性堪同
隐者心自紫
自要白云溪
春风岁岁生
空谷留得幽
香入素琴

清 汪士慎 花卉图

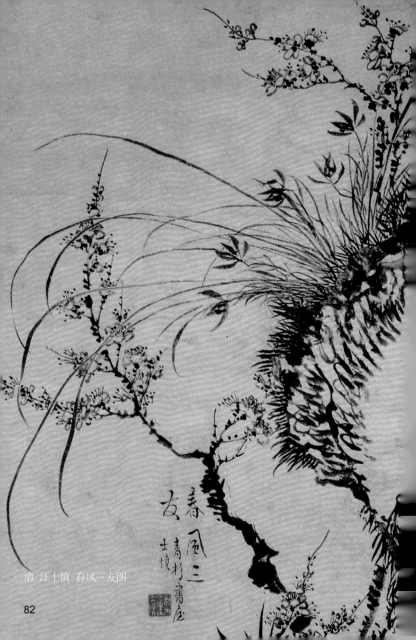

春風三友

青杉書屋
士慎

清 汪士慎 春风三友图

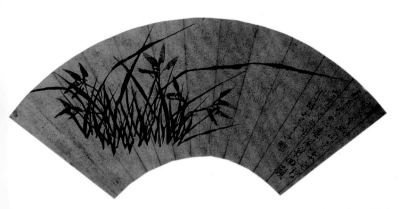

清 王素 兰花图

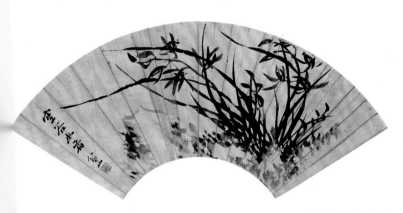

清 卓秉勋 兰花图

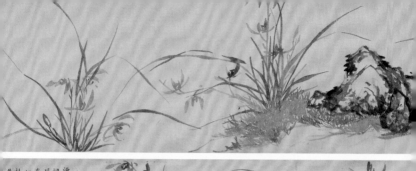

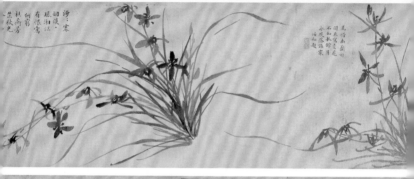

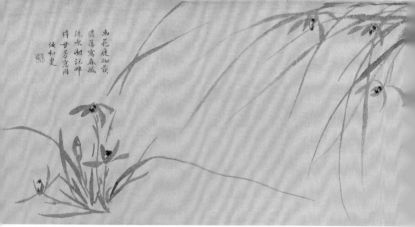

清 宋思仁 水仙图

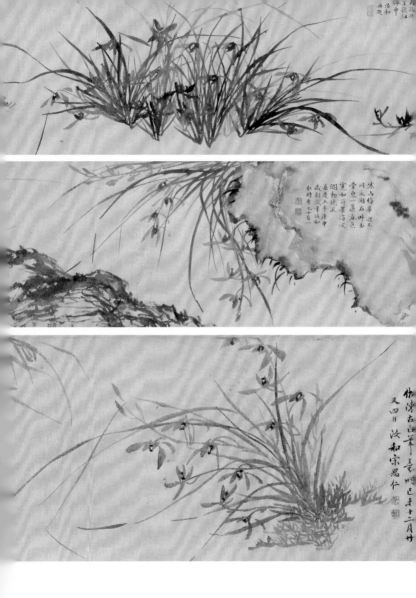

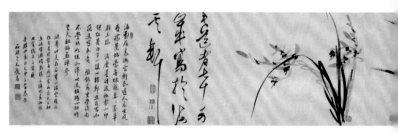

清 赵藩 兰花图

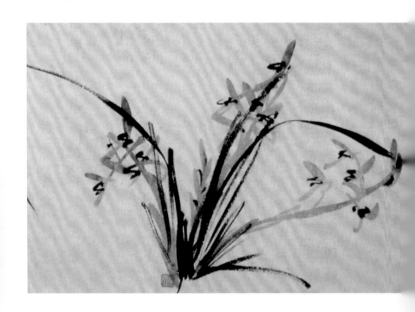

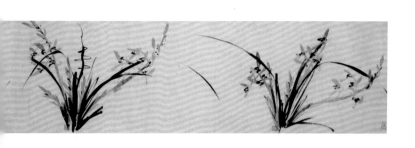

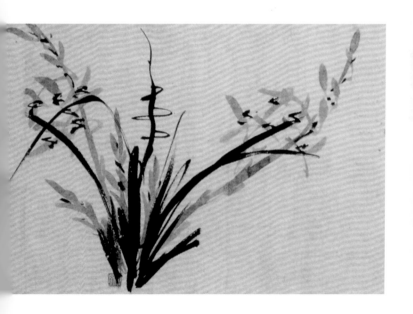

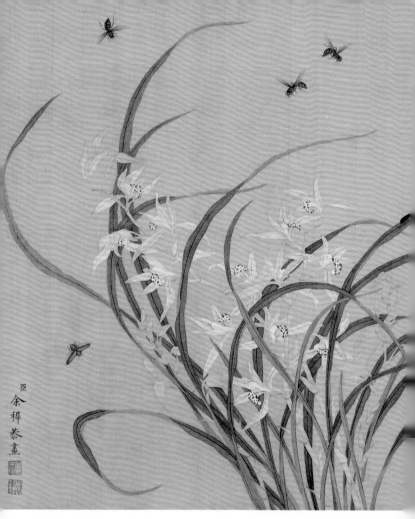

清 余穉 花鸟图册

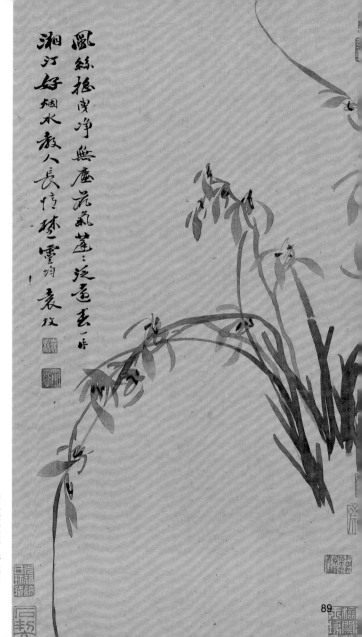

風絲掬雪凈無塵　花氣薰薰逸遠玉一丰
湘江好煙水　教人長憶琫雲妃　袁枚

清　袁枚　湘汀春兰图

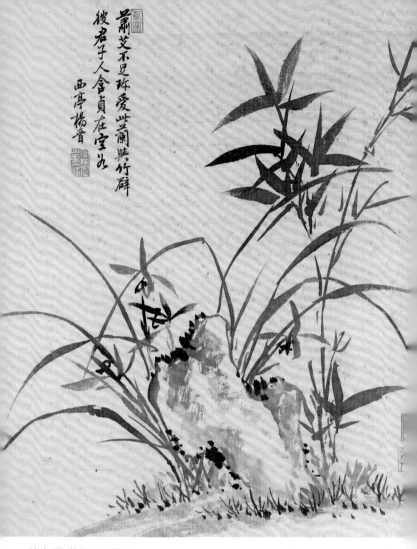

清 杨晋 花鸟十二开图

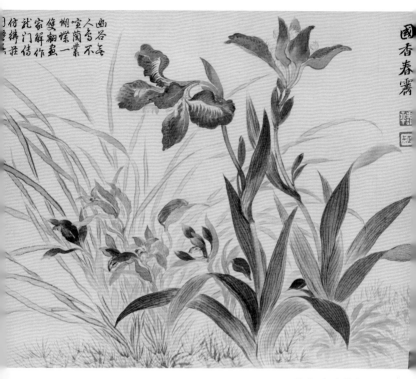

國香春霽

幽谷人香不至
喧蘭蕙一叢
糊惵翻盥
雙解作
家作
就門傍
仿彿在
瑶華

清 恽寿平 花鸟图册

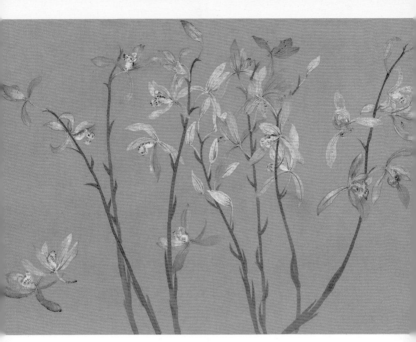

清 恽寿平 兰花图

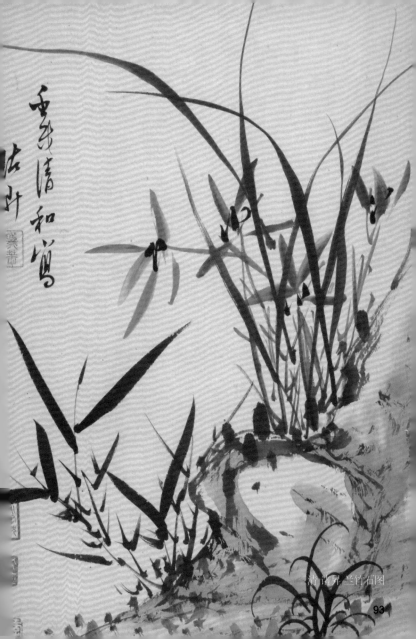

清诸昇 兰竹石图

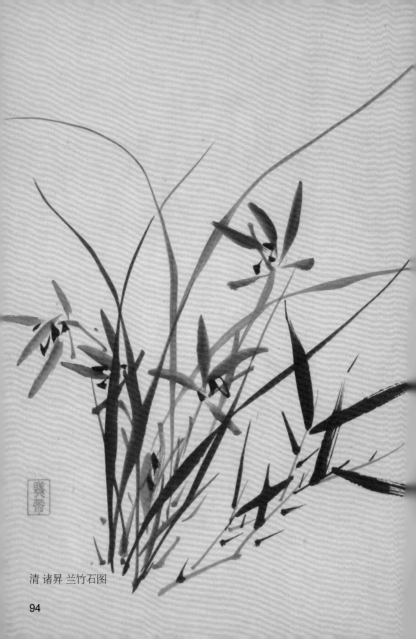

清 诸昇 兰竹石图

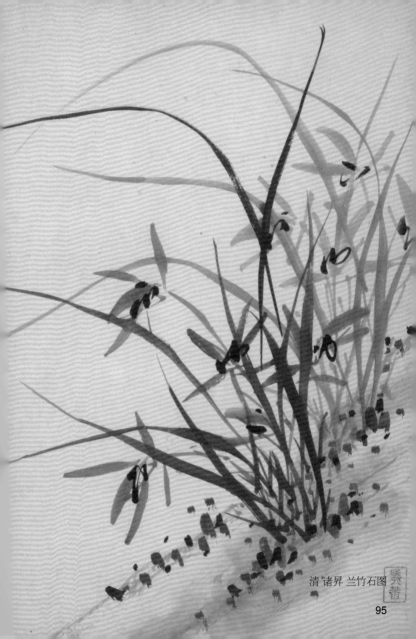

清 诸昇 兰竹石图

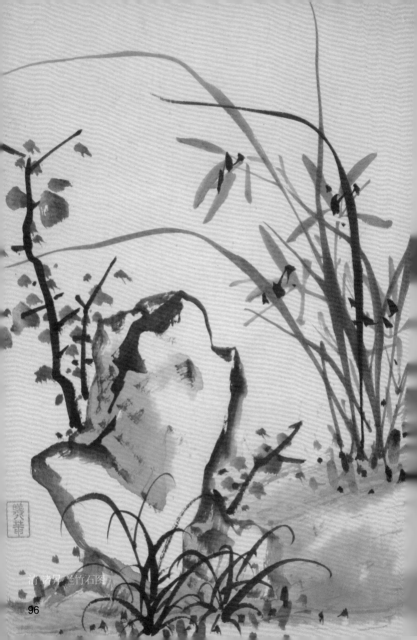

泊清居 兰竹石图

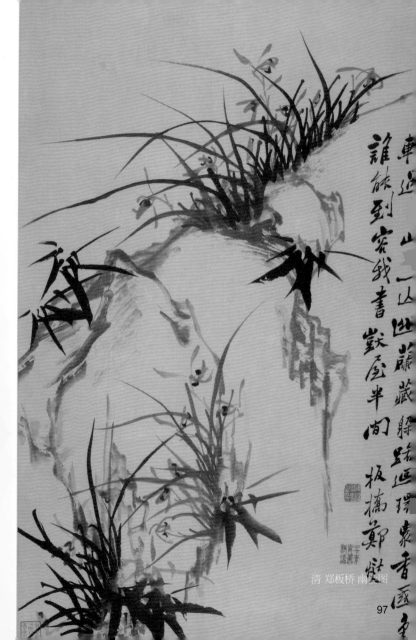

清 郑板桥 幽兰图

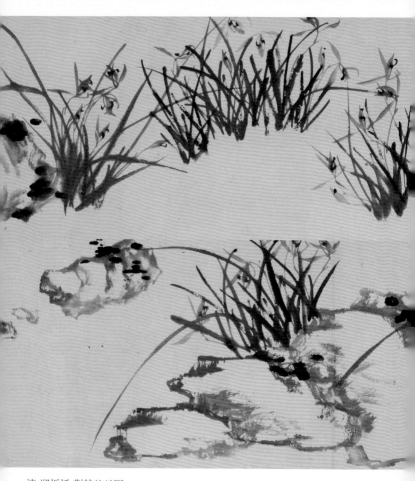

清 郑板桥 荆棘丛兰图

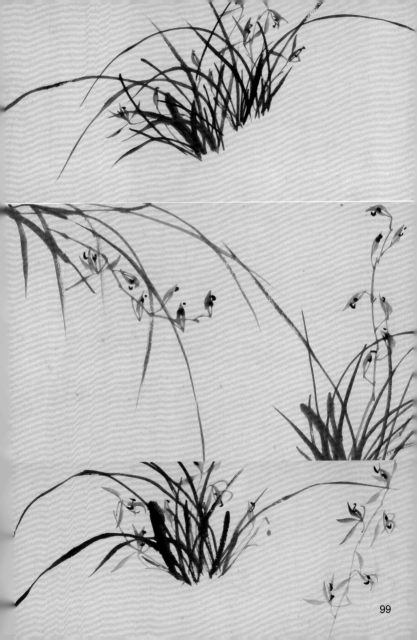

99

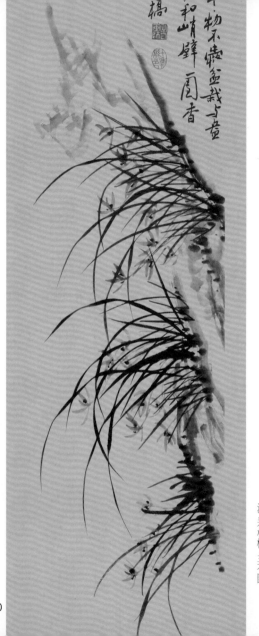

物不贮盆栽与盎

和山壁一阁香

稿

清 郑板桥 兰花图

兰又云：室雅何须大，花香不在多。其意夫芝兰在室，久而忘其香，非其香之不存也，我与之俱化也。颜居深山大泽间，采山峻岭，见芝兰竹树影，斜挂片隙，便入乾坤为巨室。老夫高枕卧其间，诩诩然学一蛱蝶，板桥郑燮奉写

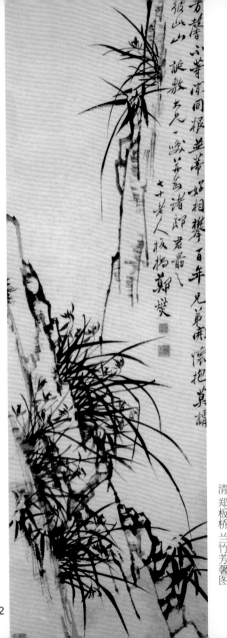

方馨不著更同根，逆著好相攀。百年兄弟开怀抱莫谓。

彼此山山，詠散竹兒一嫂莘為诸郎君晶八十老人板桥鄭燮

清 郑板桥 兰竹芳馨图

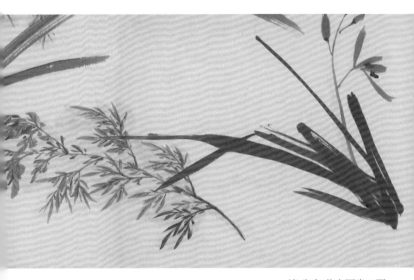

清 朱耷 花卉图卷二图

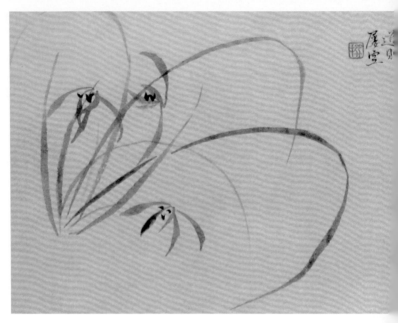

清 陈撰 折枝花卉图

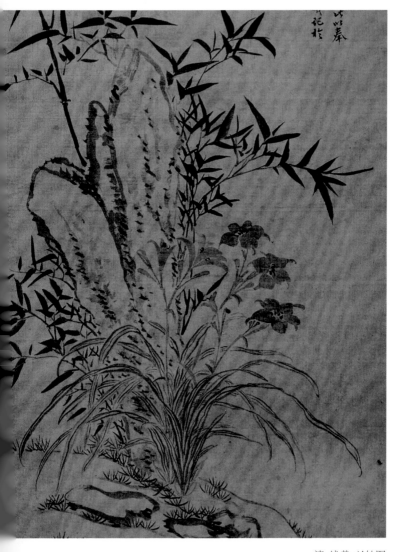

清　钱载　兰竹图

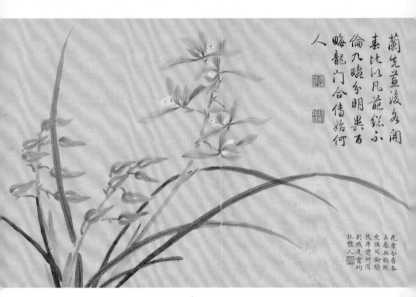

蘭先直後多開
春比凡葩絶不
倫九畹分明異百
畮龍門合傳始何
人

花井分香各
占春無愧搬
史強同偷辨
枝車貫何遜
到然是靈均
記璧人

清 钱维城 花卉图册

106

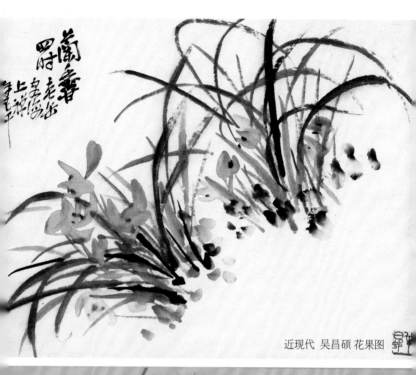

近现代 吴昌硕 花果图

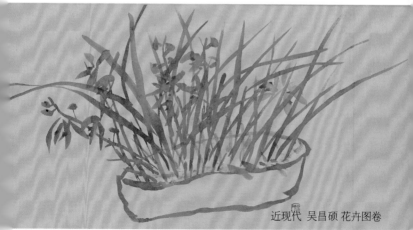

近现代 吴昌硕 花卉图卷

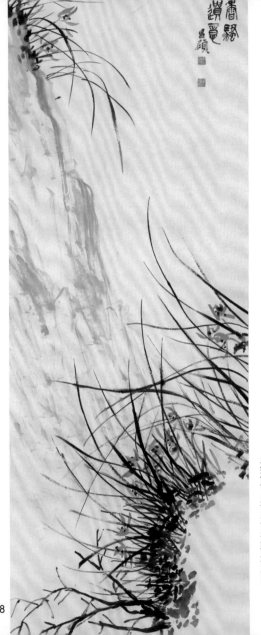

近现代 吴昌硕 香骚遗意图

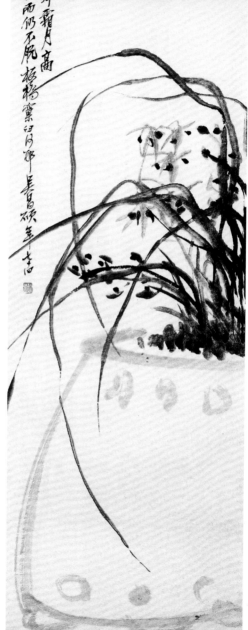

近现代 吴昌硕 花盆兰花图

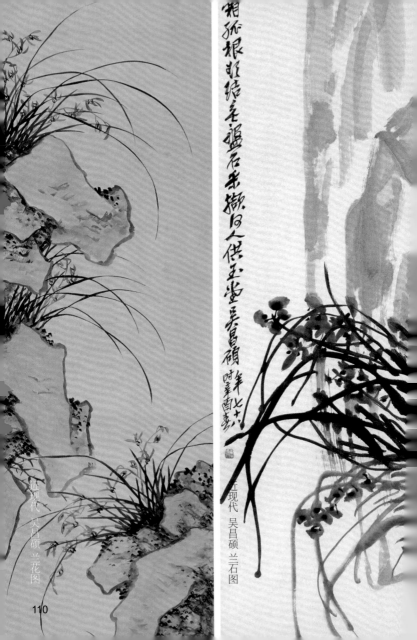

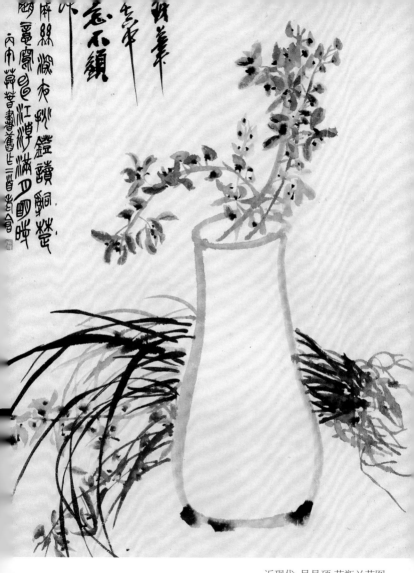

近现代 吴昌硕 花瓶兰花图

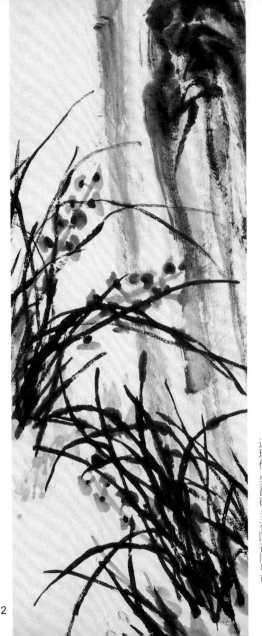

近现代 吴昌硕 兰有国香同号草

112

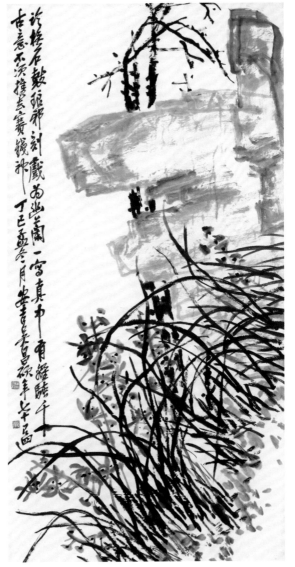

近现代 吴昌硕 幽兰图

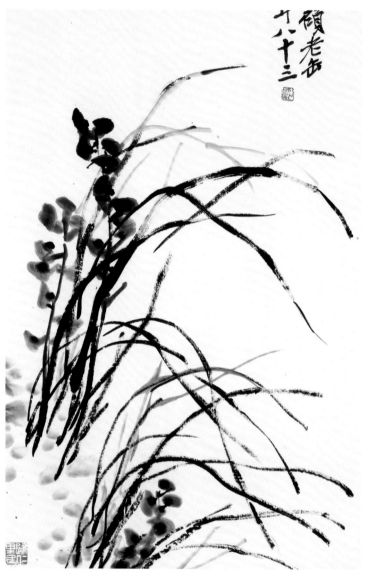

近现代 吴昌硕 兰香四时图

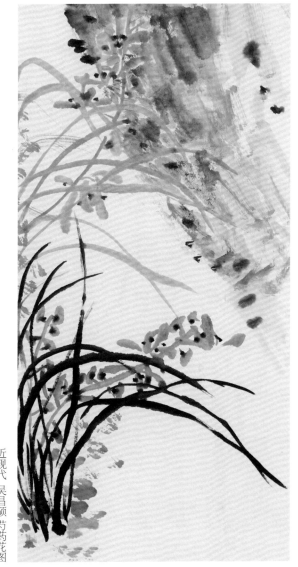

近现代 吴昌硕 芍药花图

近现代 陈师曾 兰花图

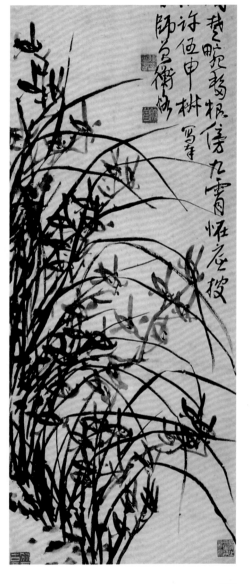

近现代 陈师曾 墨兰图

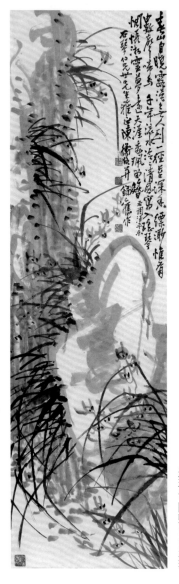

近现代 陈师曾 山水轴

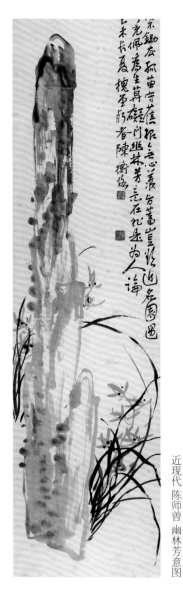

近现代 陈师曾 幽林芳意图

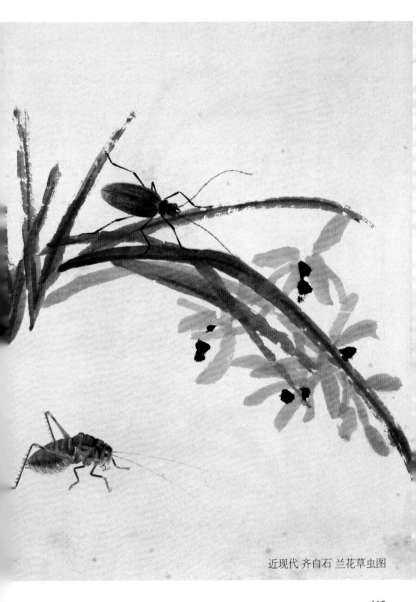

近现代 齐白石 兰花草虫图

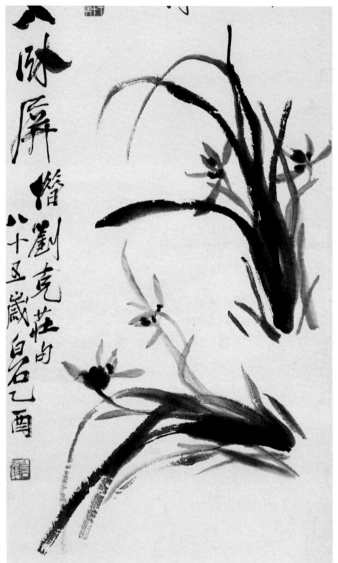

近现代 齐白石 兰花图

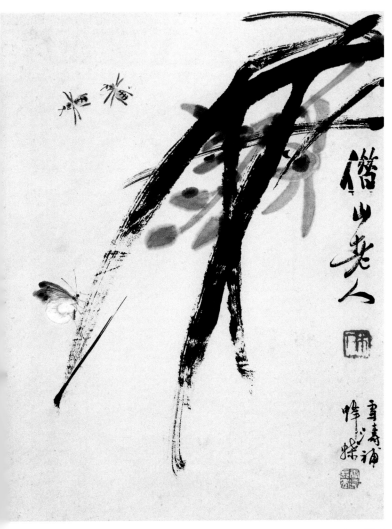

近现代 齐白石 王雪涛 兰蜂图

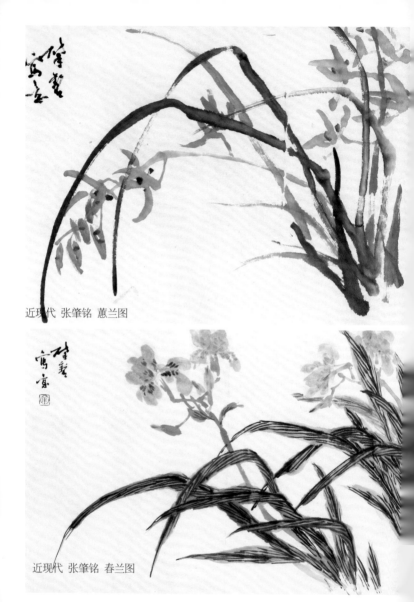

近现代 张肇铭 蕙兰图

近现代 张肇铭 春兰图

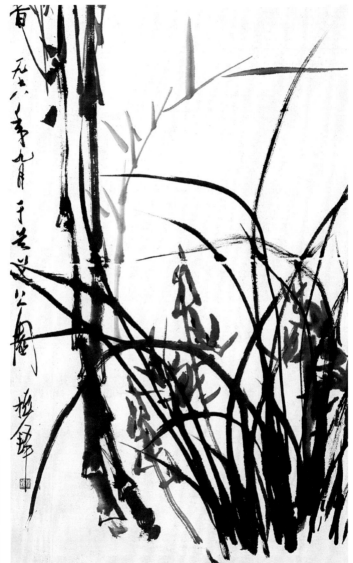

近现代 张振铎 兰竹图

图书在版编目（CIP）数据

中国历代绘画图典. 兰花 / 郭泰，张斌编. — 武汉：湖北美术出版社，2024.3
ISBN 978-7-5712-1945-1

Ⅰ. ①中… Ⅱ. ①郭… ②张… Ⅲ. ①兰科－花卉画－作品集－中国 Ⅳ. ①J222

中国国家版本馆CIP数据核字（2023）第137080号

责任编辑：范哲宁　责任校对：杨晓丹
技术编辑：吴海峰　装帧设计：范哲宁

Zhongguo Lidai Huihua Tudian　Lanhua
中国历代绘画图典　兰花

郭泰　张斌　编

出版发行：长江出版传媒　湖北美术出版社
地　　址：武汉市洪山区雄楚大街268号B座18楼
电　　话：（027）87679525（发行）
　　　　　　　87675937（编辑）
传　　真：（027）87679529
邮政编码：430070
印　　制：武汉精一佳印刷有限公司
经　　销：新华书店
开　　本：710mm×1020mm　　1/32
印　　张：4
版　　次：2024年3月第1版
印　　次：2024年3月第1次印刷
定　　价：25.00元